Ismael Checo
artcheco@aol.com
Todo derecho reservado conformed a la ley

ISBN-13:
978-1534927506

ISBN-10:
1534927506
Ismael Checo 2016 Astoria NY

INTRODUCTION
INTRODUCCIÓN

SER ARTISTA - EL SER DEL ARTISTA

Ser artista no es solamente dominar técnicas y teorías estéticas, sino también producir objetos artísticos impregnados con la elocuencia cognitiva que da el dominio de tales habilidades.

El conjunto de obras que integran esta muestra pictórica nos dejan entender el grado de dominio individual que cada uno de los artistas posee en el proceso creativo que da como fruto su obra. La expresión estética de cada uno va marcada por el nivel de sabiduría acumulada en el desarrollo y puesta en práctica de un método. El método es siempre una conjunción de elementos primordiales en la conversión del objeto en sujeto del discurso artístico. El artista que no sopesa y entiende esto, casi siempre se queda varado en la mera habilidad del artesano.

Las obras de estos artistas, por el contrario, nos desvelan una madurez conceptual por parte de sus creadores. Notamos no sólo su capacidad para dominar técnicas del oficio, sino también conciencia profesional en la producción de un discurso estético que pare su propia voz. Entonces no hace falta el artificio de la pretensión teórica, pues la obra –en tanto que objeto impregnado de valor estético– testimonia la madurez profesional de cada uno. Ese es el ser del artista. ¡El resto termina siendo puro adorno innecesario!

Dió-genes Abréu
New York
Mayo 2016

BEING AN ARTIST – THE ESSENCE OF AN ARTIST

Being an artist is not only mastering technical and aesthetic theories, but also to produce art objects impregnated with cognitive eloquence that provides the mastery of such skills.

The works that make up this art exhibition let us understand the degree of individual dexterity that each of the artists has in the creative process that bears the fruit of his/her work. The aesthetics expression of each one of them is marked by the level of knowledge accumulated in the development and implementation of a method. The method is always a combination of key elements in the conversion of the object into a subject of artistic discourse. The artist who does not ponder and understand this, almost always remains stuck in the mere skill of the artisan.

The works of these artists, however, reveal to us a conceptual maturity by their creators. We note not only their ability to master their techniques of the trade, but also their professional awareness in the production of an aesthetic discourse that gives birth to its own voice. Then there is no need for theoretical artifice, for the artwork -as an object impregnated of aesthetic value- testifies to the professional maturity of each artist. That is the essence of the artist. The rest ends up being pure unnecessary adornment!

Dió-genes Abréu
New York
Mayo 2016

"ENCUENTRO CON LA LUZ"
Luz Severino, Ismael Checo y Johnny Segura

Por Alexis Mendoza,

"Encuentro con la Luz", proyecto curatorial el cual nos presenta componentes de contexto social, que se convierten en el principal protagonista de la obra: un estado de sensibilidad, una forma de reflexión, el humor, la práctica ideológica, el género o el arte vertido hacia el contexto. Cada uno de estos elementos se presenta como protagonistas que resumen diálogos intensos de la vida diaria. Bajo las principales tendencias que el arte dominicano ha adoptado: la conceptual, la minimalista, la expresiva, la realista y la neohistórica, se han tejido interrelaciones que marcan una diversidad de posibilidades intertextuales. con "Encuentro con la Luz" explora el carácter del artista como productor y reproductor del acervo cultural, determinan la orientación de un proceso artístico que con gran tino ha sabido conjugar los aportes del lenguaje internacional del arte, junto a la riqueza y diversidad de ese acervo cultural, de la vida social contemporánea y de la habilidad para que lo tradicional sea presente. "Encuentro con la Luz" examina el trabajo de Luz Severino, Ismael Checo y de Johnny Segura.

Luz Severino traza el conflicto de la separación espiritual del ser, la sensación de identidad perdida entre personajes casi textos, cuerpos caligraficos que nos conectan con las calles y esenas del Caribe. Severino reafirma a través de sus pinceladas personales elementos de esencial autoreconocimiento. El multiculturalismo contemporáneo encontró un terreno fértil y una nueva cartografía en el arte dominicano de este período, el cual experimenta un giro conceptual y formal en el que tienen gran importancia la procedencia simbólica, los argumentos culturales específicos y representativos en la obra de Luz, como vehículo de búsqueda de una expresión propia que se integra a su vez a los procesos globales y a las representaciones mucho más híbridas del mundo artístico internacional. Luz Severino quien actualmente vive y trabaja en la isla de Martinica explora los fenómenos del destierro del ser humano, la complejidad de la identidad, las cuestiones de etnicidad y pertenencia cultural, esta vez en un contexto más propio y personal, en un espacio que simbólicamente le pertenece geográfica y culturalmente, sin embargo no es una limitante al alcance conceptual de estas obras, que traspasan las fronteras de lo nacional para entrelazarse con ese fluido universal en el que siempre a creído y al cual pertenecemos todos.

Los objetos cotidianos, en este caso, se vuelven elementos rituales de una nueva estética y su planteo como motivo de una obra nos hace ver facetas prácticamente ocultas de su significado visual. Ismael Checo es precisamente uno de los artistas que obedeciendo a la coherencia de un trabajo limpio y riguroso como lo viene desarrollando desde hace mas de treinta años, quien por mas de tres decadas reside en la ciudad de Nueva York y estudio bajo el pincel del maestro Nelson Shanks se detiene ahora en la simplicidad de las frutas y los utensilios de carácter domentico, estos elementos de cierto modo nos acerca a la intimidad de sus pinturas. Los trabajos que aquí presenta como fruto de esta nueva etapa, nos transportan a cierta nostalgia del Renacimiento, pero expresan también un inquietante deseo de alejarse del realismo fotográfico y en foca su trabajo en lograr una pintura de una calidad tecnica muy alta. La estricta simplicidad de las composiciones adoptadas por Ismael permiten gradualmente la sugestión de cada uno de esos objetos que, de tanto ser vistos, son como si ya no guardaran secreto: una naranja, un trozo de papel, una simple vasija de uso cotidiano nos muestran, entonces, la riqueza de su forma, su lugar en el espacio, su incidencia en los bodegones accidentales de los que vivimos rodeados. Y el apropiado existencial, entre todas estas cosas, con la presencia que va más allá de su reiterativo rol folklórico dominicano.

En el caso de la obra de Johnny Segura, desde una perspectiva neoconceptual, su propuesta logra acercarse a la analítica del discurso artístico armando una visualidad que se inserta en lo abstracto. Los elementos son utilizados por sus posibilidades expresivas, para que una vez intervenidos reciban un nuevo valor estético que pretende embellecerlos, cuando se ha

locado la obra en la superficie del espacio elegido. En esta ocasión, el dato es puramente
sual, su significado cobra importancia al entrar al mundo del arte por una elección, que
ibrepticiamente llama nuestra atención sobre el enlace de esos elementos en la composición.
n que sea posible establecer divisiones absolutas, los matices de los acercamientos al tema
e la identidad como metáfora de la propia vida, permiten una diferenciación que enriquece
s posibilidades del arte para cumplir con funciones extraestéticas.

En conclusion los tres artistas repesentados en "Encuentro con la Luz", marcan una
ansición formativa en el arte dominicano que se concentra de forma más concisa y enfocada
1 la habilidad de comunicarse a través de movimientos imaginarios, patentados por el color.
stableciendo sus espacios creativo lejos del contexto urbano y de los espacios legitimados.
stas obras de carácter efímero, en ciertos casos documentados, son la expresión de la más
ompleta incorporación al medio natural. Sus obras se complementan en este sentido con los
ateriales que usan.

"ENCOUNTER WITH THE LIGHT"
Luz Severino, Ismael Checo and Johnny Segura

By Alexis Mendoza,

"Encounter with the Light" curatorial project which presents components of social context, which become the main protagonist of the exhibition: a state of sensitivity, a form of reflection, humor, ideological practice, gender or art poured into the context. Each of these elements is presented as protagonists summarizing intense dialogues of daily life. Under the main trends Dominican art adopted: the conceptual, minimalist, expressive, realistic and neo-historical, weaving relationships that make a variety of intertextual possibilities have. with "Encounter with the Light" explores the character of the artist as producer and player of the cultural heritage, determine the direction of an artistic process with great tino has combined the contributions of the international language of art, together with the richness and diversity of this heritage cultural and social life of contemporary and traditional ability to be present. "Encounter with the Light" examines the work of Luz Severino, Ismael Checo and Johnny Segura.

Luz Severino traces the conflict of spiritual separation of being, the sense of lost identity between characters almost texts, calligraphic bodies that connect us to the streets and Caribbean Essences. Severino reaffirms through their personal touches essential elements of self-recognition. Contemporary multiculturalism found fertile ground and a new mapping in the Dominican art of this period, which undergoes a conceptual and formal twist which are very important symbolic origin, specific and representative cultural arguments in the work of Luz, as finding a vehicle that integrates self-expression turn to global processes and much more hybrid representations of the international art world. Luz Severino who currently lives and work on the island of Martinique explores the phenomena of the exile of human beings, the complexity of identity, questions of ethnicity and cultural belonging, this time in a more appropriate and personal context, in a space that symbolically it belongs geographically and culturally, however is not a constraint to the conceptual scope of these works, which cross the borders of the national and intermingle with the universal fluid in which always believed and to which we all belong.

Everyday objects, in this case, become ritual elements of a new aesthetic and his approach as a reason for a work makes us see almost hidden facets of his visual meaning. Ismael Checo is precisely one of the artists who obey the consistency of a clean and rigorous work as it has been developing for more than thirty years, who for more than three decades living in the city of New

York and study under the brush his teacher Nelson Shanks is now stops at the simplicity of fruits and utensils domestic character, these elements in a way brings us closer to the intimacy of his paintings. The work presented here as a result of this new stage, transport us to certain nostalgia of the Renaissance, but also express a disturbing desire to move away from photorealism and seal their work on achieving a painting of a very high technical quality. The strict simplicity of the compositions taken by Ismael gradually allow the suggestion of each of these objects, both being seen, are as if they no longer keep secret: an orange, a piece of paper, a simple vessel of everyday show then, the richness of its form, its place in space, its impact on accidental still lifes of those who live surrounded. And the existential appropriate between all these things, with the presence that goes beyond its reiterative Dominican folkloric role.

In the case of the work of Johnny Segura, from his neo-conceptual perspective, the proposal achieves the analytical approach of putting together a visual artistic discourse that is inserted into the abstract. The elements are used for their expressive possibilities, so that once operated receive a new aesthetic value aimed embellishing, when the work has been placed on the surface of the space chosen. This time, the data is purely visual, its meaning becomes important when entering the world of art by choice, that surreptitiously draws our attention to the link of these elements in the composition. Without it possible to establish absolute divisions, the nuances of the approaches to the issue of identity as a metaphor for life itself, allow differentiation that enriches the possibilities of art to meet extra-aesthetic functions.

In conclusion the three artists represented in "Encounter with the Light", mark a transition formation in the Dominican art that focuses more concise on the ability to communicate through imaginary movements, patented by color. Establishing their creative spaces far from the urban context and legitimated spaces. These ephemeral works in some documented cases, are the expression of the most complete incorporation into the natural environment. Their works are complemented in this respect with the materials they use.

Alexis Mendoza is an artist, a writer and an independent curator.
Graduated from the National School of Fine Art, San Alejandro, Havana, Cuba (1988), Master in Art History from Havana University (1994) My artwork have been exhibited in museums and galleries around the world in countries such as: Argentina, Brazil, Chile, Costa Rica, Cuba, England, France, Germany, Mexico, Netherlands, Peru, Romania, Spain, Switzerland, and United State. Co-founder and co-creator of the Bronx Latin American Art Biennial, Founding member of BxArts Factory. I curated exhibitions and art projects at the Bronx Museum of Art, Museum of Piraguasu Paulista, São Pulo, Brazil; Museum of Satu Mare, Romania; The Point, Bronx NY; Bronx Art Space, Bronx, NY; Boricua College Art Gallery, New York, NY; Union College, Schenectady NY, at The Mexican Cultural Institute, NY and at the Bronx Historical Society Museum, Bronx, NY. I am also the author of books, such as: "Latin America, The Culture and the New Men"; "Objective Reference of Painting: The work of Ismael Checo, 1986-2006"; Reflections: The Sensationalism of the Art from Cuba. All three published by Wasteland Press; and Rigo Peralta: Revelaciones de un Universo Mistico, publish by Argos Publications, Dominican Republic. Presently I live and work in The Bronx, New York City.

ISMAEL CHECO

Nace en la Republica Dominicana, desde muy temprana edad muestra gran interés por las artes plástica. En 1981 ingresa en la Escuela Nacional de Bellas Artes. En 1984 matricula en The Art Students League of New York, en donde toma clases con los reconocidos pintores americanos David Leffer y John H. Sander. Fue allí donde conoce al prestigioso pintor e instructor Nelson Shanks, desempeñándose como aprendiz personal en su taller privado localizado en Andalusia, Pennsylvania, desde 1985 hasta 1989. En el 1989 comienza entrenamiento profesional en The Grassi Fine Art Conservation Studio, entrenandose en Conservación y Restauración de obras de arte. Durante su carrera como artista plástico ha recibido numerosos reconocimientos y distinciones por su labor y sus aportes a las artes en general. Ismael Checo también se especializa en impartir talleres sobre las diferentes técnicas en la pintura por todo los Estados Unidos, Europa y el Caribe. Actualmente es profesor de pintura y dibujo en el Rye Art Center en Rye, New York. Es el presidente la organización Colectivo de Artistas Visuales Dominico-Americanos en New York.

Critica

El arte de Ismael Checo extrae de las fuentes gemelas de la creatividad, el arte y la vida. Él es un maestro consumado de los géneros de la naturaleza muerta, el retrato y el paisaje. No pasa un día sin que la grabación de un rostro fresco, un cambio de atmósfera, una caída inesperada de la luz, o algo de textura o color desconocido, y que pinta con el placer no disimulado y la garantía sin sacrificar la espontaneidad y una dosis de sana autocrítica.

Born in the Dominican Republic, from an early age shows great interest in the arts. In 1981 he joined the National School of Fine Arts in Santo Domingo. In 1984 enrolled at the Art Students League of New York, where he took classes with painters like David Leffer and John H. Sander. It was there that he met the renowned painter and instructor Nelson Shanks, serving as apprentice in his private Studio located in Andalusia, Pennsylvania, from 1985 to 1989. In 1989 he began professional internship in The Grassi Fine Art Conservation Studio, where He was trained in Conservation and restoration of works of art. During his career as an artist has received numerous awards and honors for his work and his contributions to the arts in general. Ismael Checo also specializes in teaching workshops on different techniques in painting throughout the United States, Europe and the Caribbean. He currently teaches painting and drawing at the Rye Art Center in Rye, New York. He is the President of the group Colectivo de Artistas Visuales Dominico-Americanos in New York.

CritiQUE

The art of Ismael Checo draws from the twin sources of creativity- art and life. He is a consummate master of the genres of still life, portraiture and landscape. No day passes without his recording a fresh face, a change of atmosphere, an unexpected fall of light, or some unfamiliar texture or hue, and he paints with undisguised pleasure and assurance without sacrificing spontaneity and a dose of healthy self-criticism.

"CHINA"

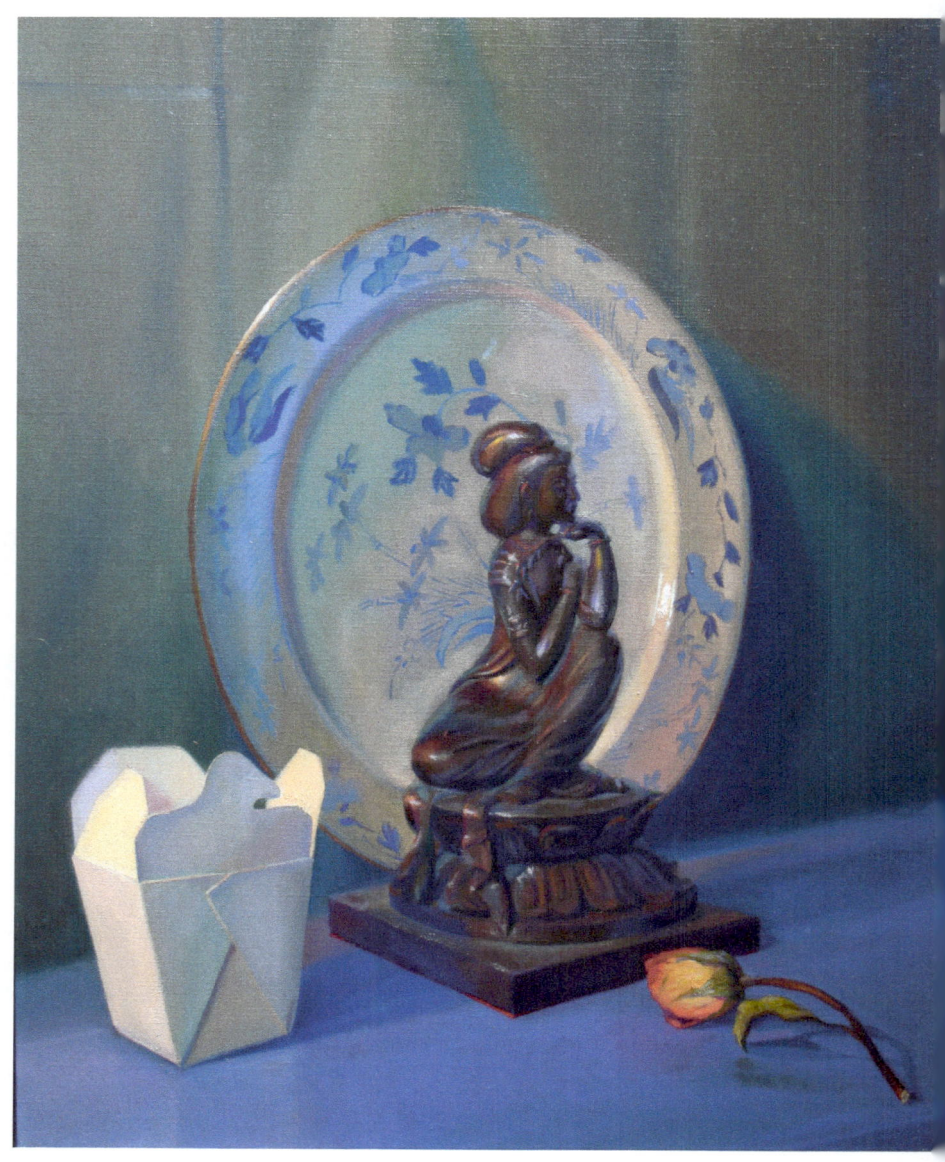

"JAXS"

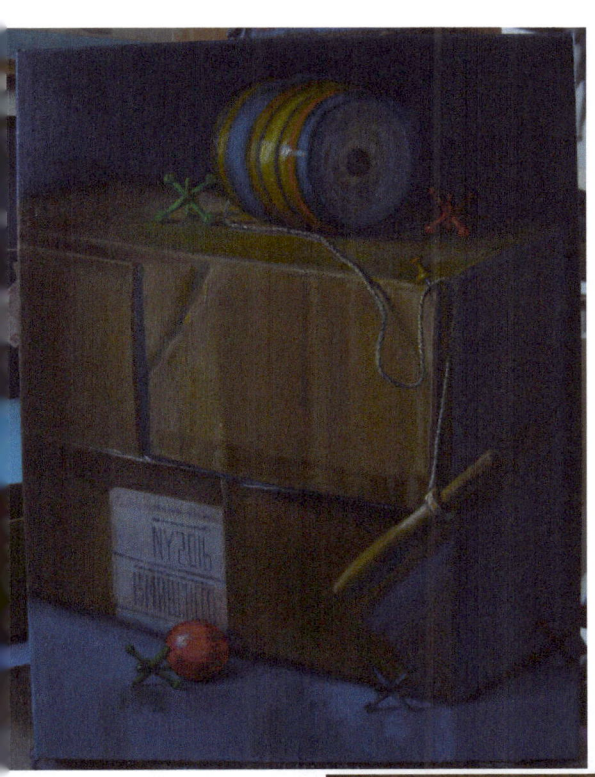

"COOL GUY"

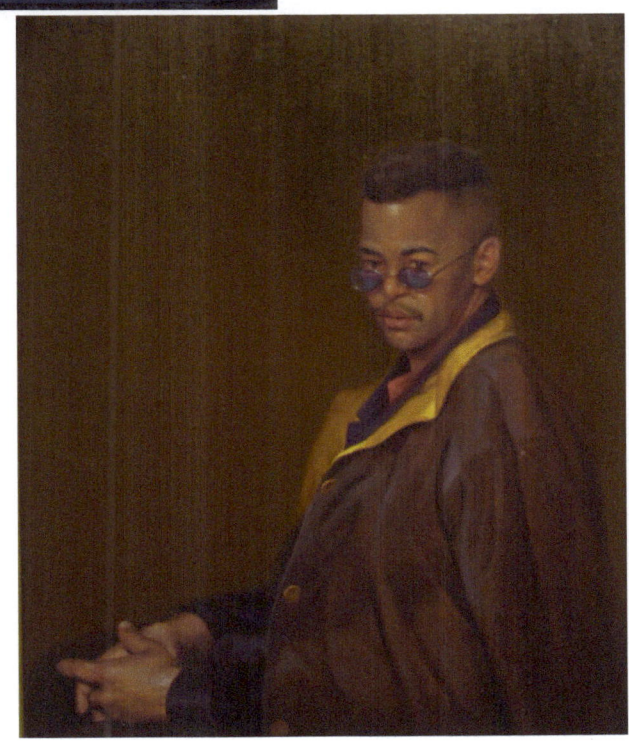

"CANQUIÑAS"

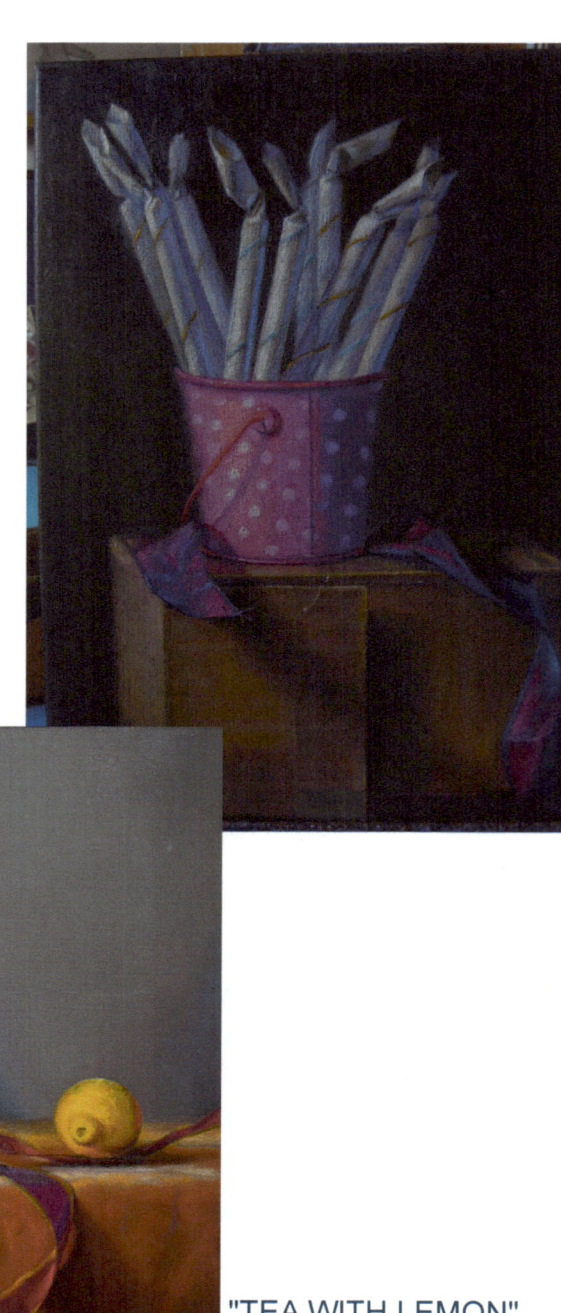

"TEA WITH LEMON"

"MANGOES"

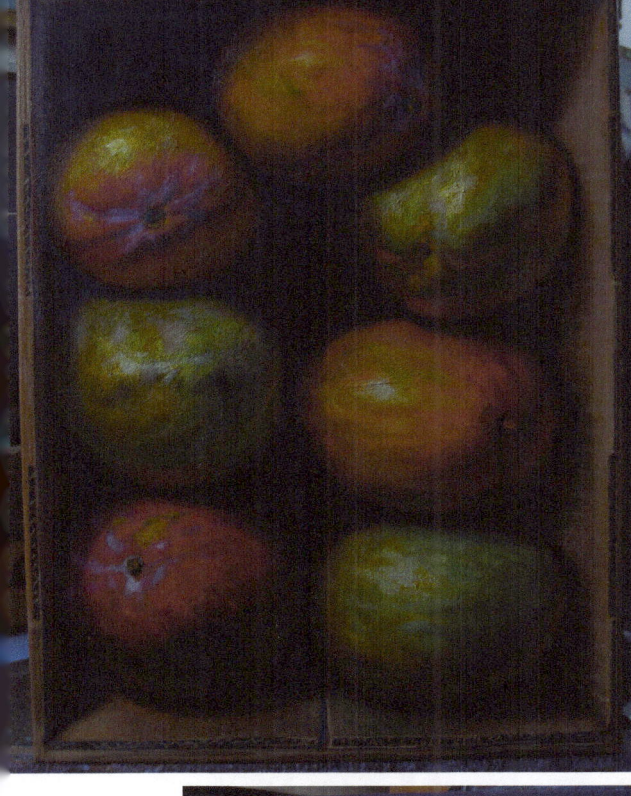

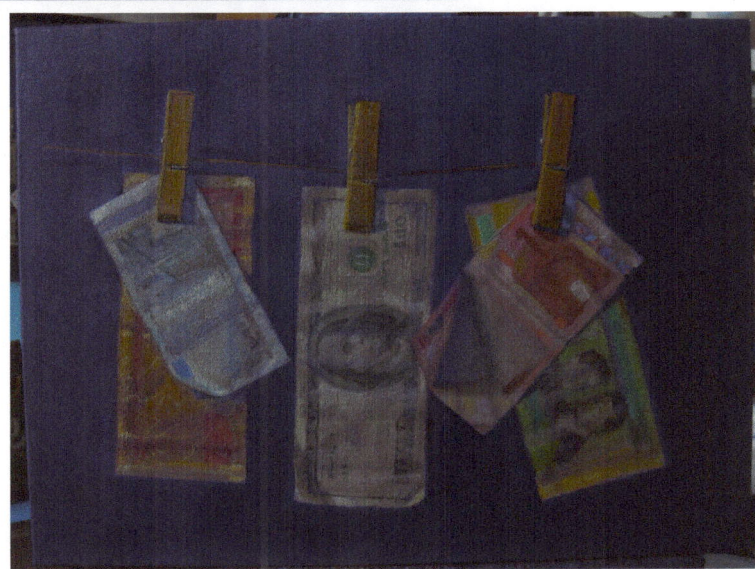

"PANAMA PAPERS"

"NARANJAS"

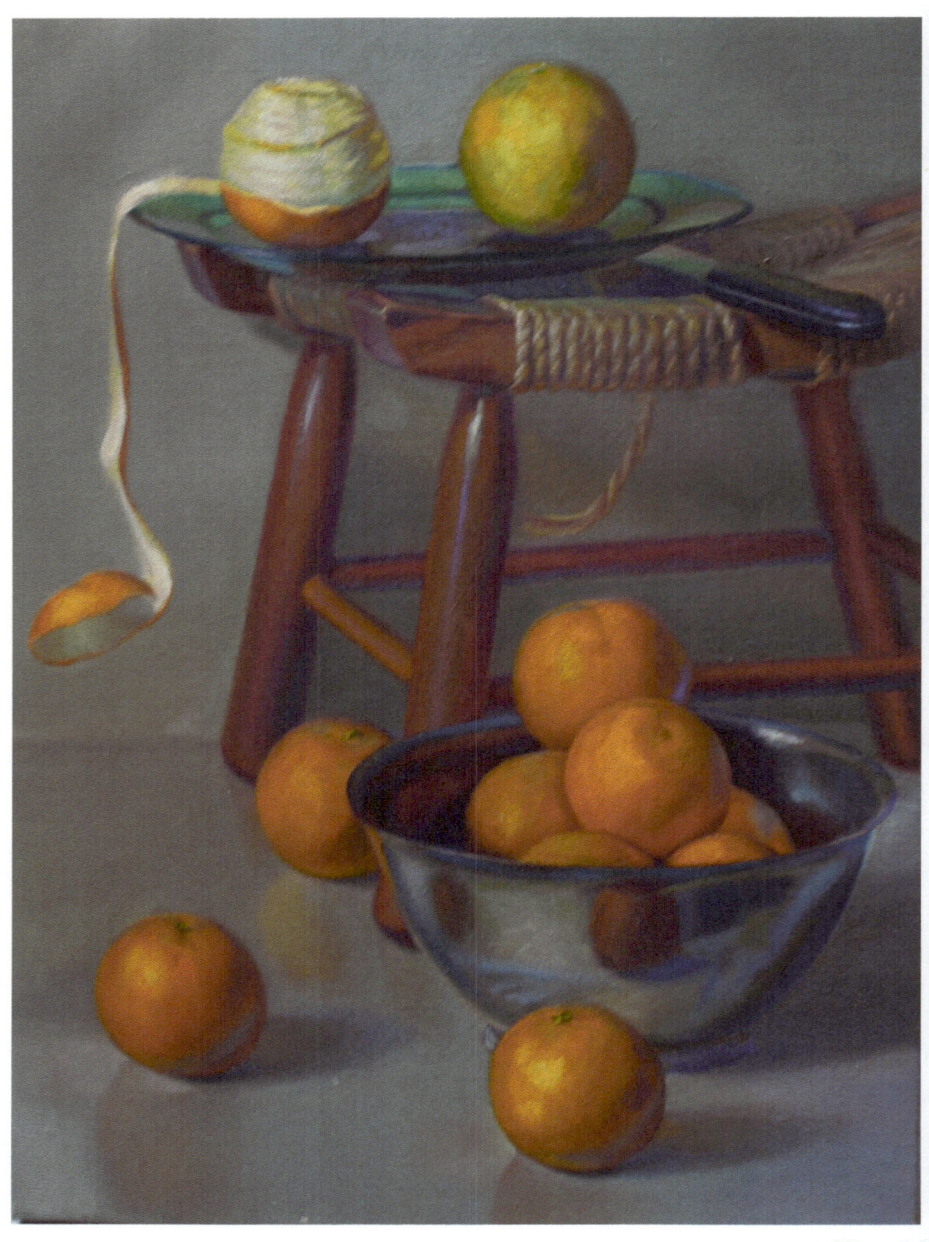

JOHNNY SEGURA

Artsita Plastico - Johnnymanuelsegura@gmail.com
FB./Johnnysegura .Whatsapp .Messenger. Twitter.
Cel: 829-655-1869 / 829-673-8845

Nació en Nizao, Prov. Peravia, República Dominicana, el 22 de Marzo del 1961. Realizó estudio en la Escuela Nacional de Bellas de Artes, Santo Domingo, República Dominicana, del 1982 al 1987. En el 1987 califica para la Academia de Arte de New York, En ese mismo año visita los museos de New York, como son: Museo Metropolitano, Museo de Arte Moderno, Museo de Sorolla, Museo de la Ciudad, entre otros. A principio de realizar sus estudio ya Segura participaba en eventos de gran importancia en los ámbitos nacional e internacional de las artes plásticas. Realizó estudios como estudiante libreen The Art Student Legue en New York. Ha participado en importante exposiciones colectivas e individuales a nivel nacional e internacional. Segura ha visitado los Museos Plazas y Monumentos de Italia y Francia. Segura ha participado en más de 112 exposiciones colectivas y en numerosos eventos nacionales e internacionales, entre ellos Bienal Nacional de Artes Visuales en Santo Domingo, República Dominicana, Salón Nacional del Dibujo, Santo Domingo, República Dominicana.

Más recientes exhibiciones;

- 2014. Expone en el Festival Internacional en el Hotel Bahía del Caribe Fort de France, Martinica.
- 2015. Expocolectiva Creaciones en la Plantación Saint James Martinica.
- 2015. Encuentro Cromático Centro Cultural de las Telecomunicaciones del INDOTEL, Santo Domingo, R.D.
- 2015. Realización de murales en los centros educativos de Municipio de Nizao: Liceo Aliro Paulino, Escuela Primaria de Santana y Escuela Primaria de Don Gregorio República Dominicana.
- 2016. Expoconjunta: "Encuentro de luces" en boricua College en New York.

He born in Azua, Prov. Peravia, Dominican Republic, on March 22, 1961. He completed studies at the National School of Fine Arts, Santo Domingo, Dominican Republic, from 1982 to 1987. In 1987 qualify for the New York Academy of Art, In the same year Visit the museums of New York, such as: Metropolitan Museum, Museum of Modern Art, Hispanic Society, Sorolla Museum, Museum of the City of New York, among others. He studied at The Art Student League of New York. Visited Museums and Monuments of Italy and France. Segura has participated in over 112 group exhibitions and in numerous national and international events, including National Biennial of Visual Arts in Santo Domingo, Dominican Republic, National Exhibition of Drawing, Santo Domingo, Dominican Republic.

Most recent exhibitions;

- 2014, Exhibition at the International Festival in the Caribbean Bay Hotel Fort de France, Martinique.
- 2015 Expo-colectiva Creations Saint James Plantation Martinique.
- Meeting Chromatic 2015. Cultural Center of the Telecommunications INDOTEL, Santo Domingo, RD
- 2015, Making murals in schools in Municipality of Nizao: Liceo Aliro Paulino, Santana Elementary School and Elementary School Don Gregorio Dominican Republic.
- 2016, Expoconjunta "Meeting of lights" "Encounter of Lights" at Boricua College in New York.

"LUZ Y COLOR II"

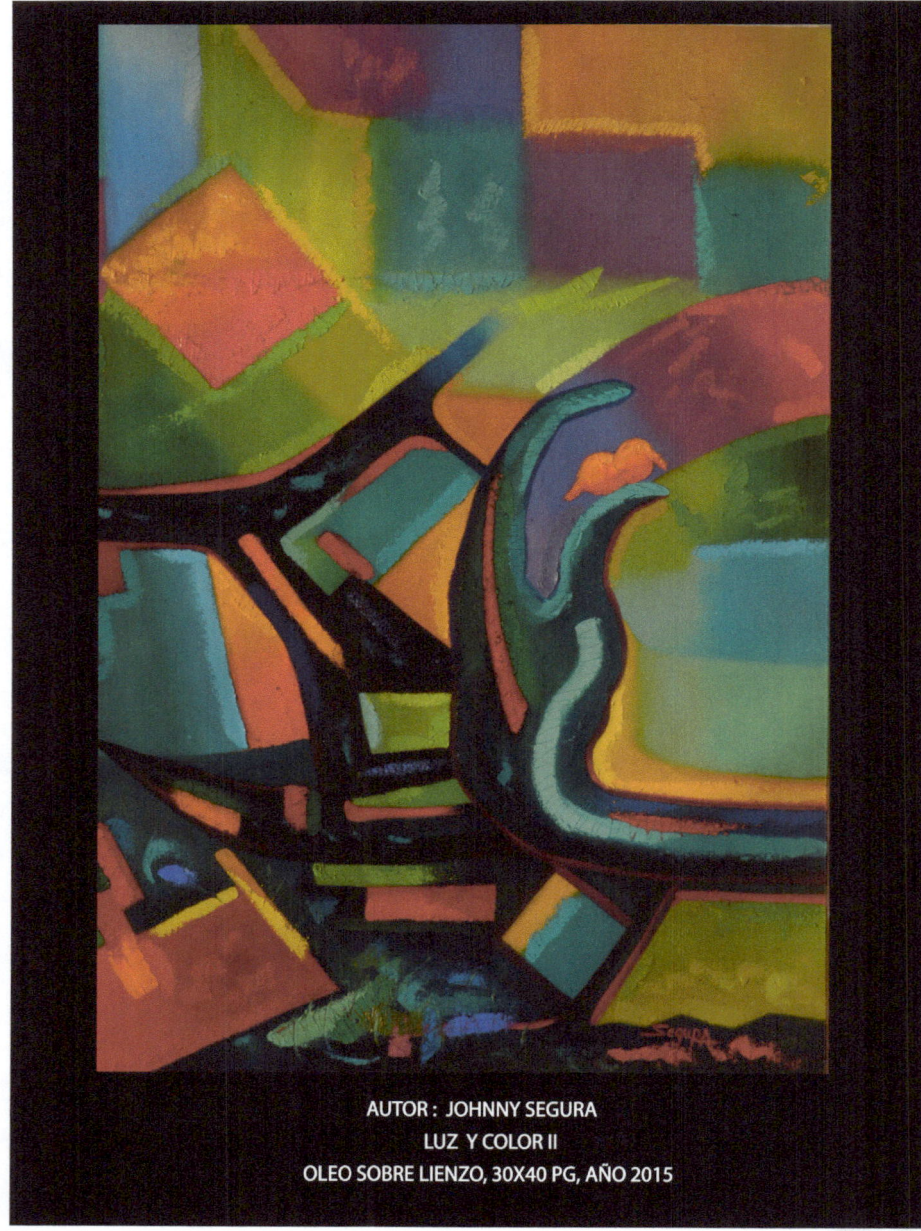

AUTOR : JOHNNY SEGURA
LUZ Y COLOR II
OLEO SOBRE LIENZO, 30X40 PG, AÑO 2015

"ELEMENTOS DEL TROPICO 3"

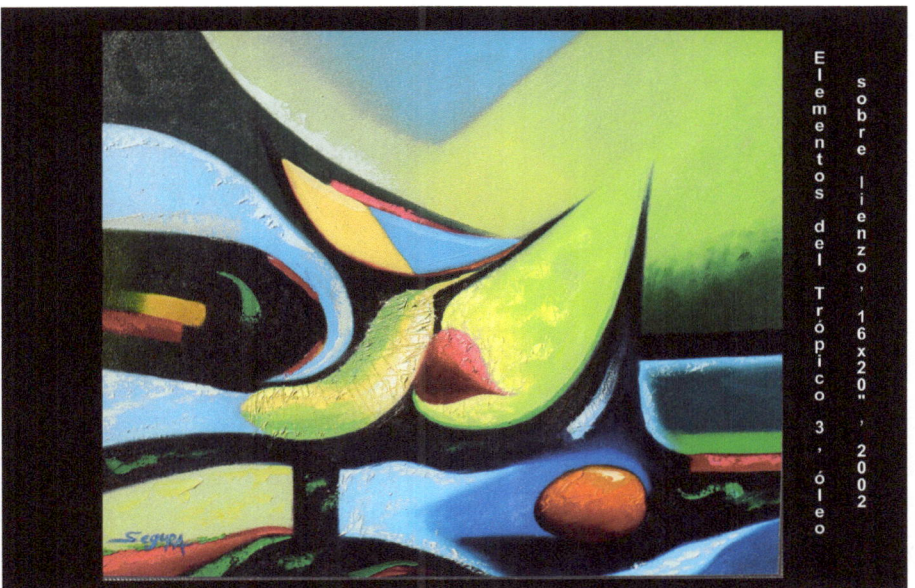

Elementos del Trópico 3, óleo sobre lienzo, 16x20", 2002

AUTOR : JOHNNY SEGURA
DE LA SERIE ASCENDENCIA, ELEMENTOS DEL CARIBE IV
OLEO SOBRE LIENZO, 13.5X26 PG, AÑO 2015

"ELEMENTOS DEL CARIBE IV"

"LOCAS PASIONES"

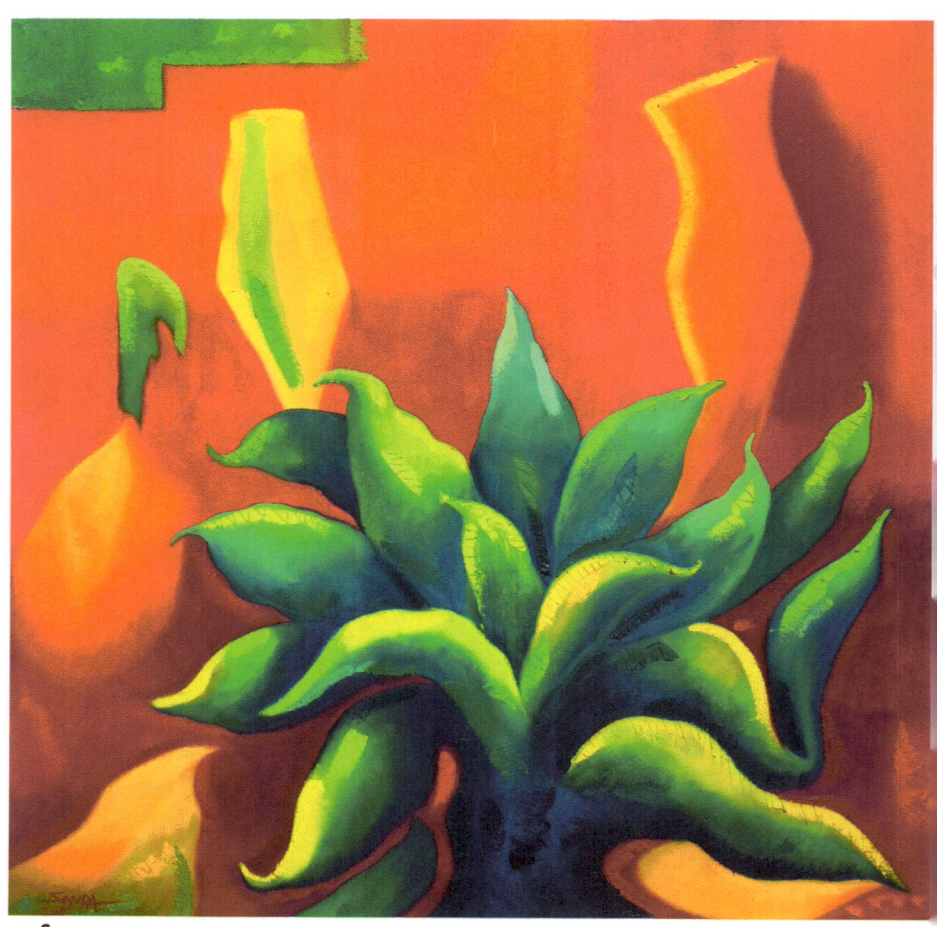

Segura : Locas pasiones- Oleo Sobre Lienzo 40x40 p.g. 2016

"DAGONIA"

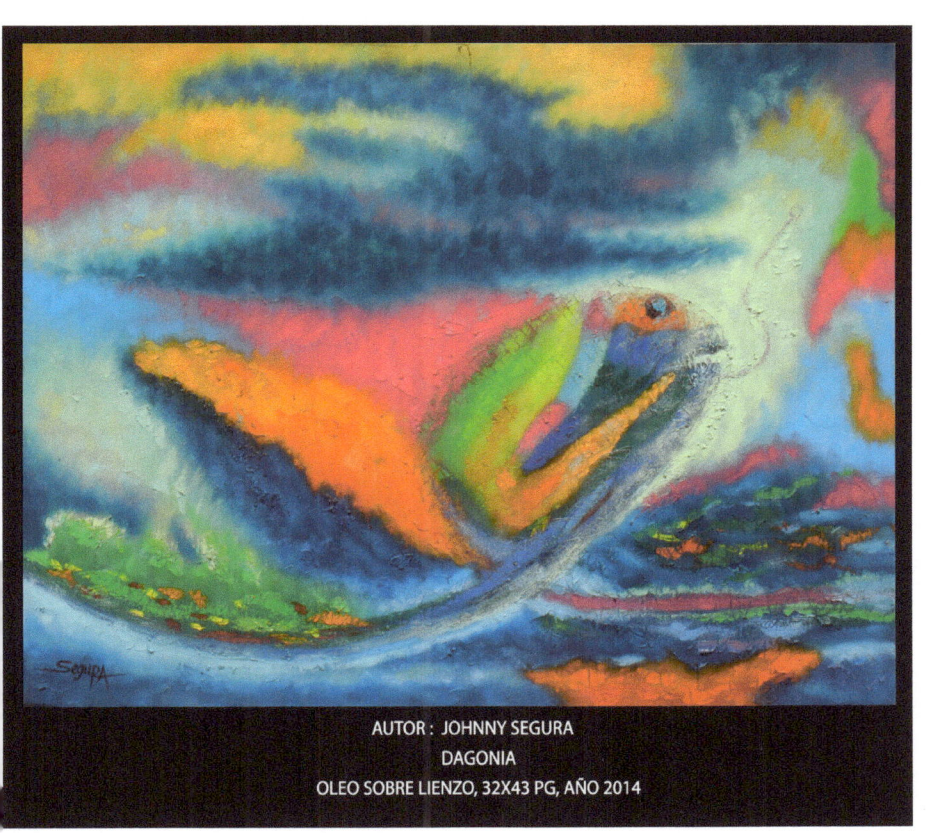

AUTOR : JOHNNY SEGURA
DAGONIA
OLEO SOBRE LIENZO, 32X43 PG, AÑO 2014

"LOCAS PASIONES II"

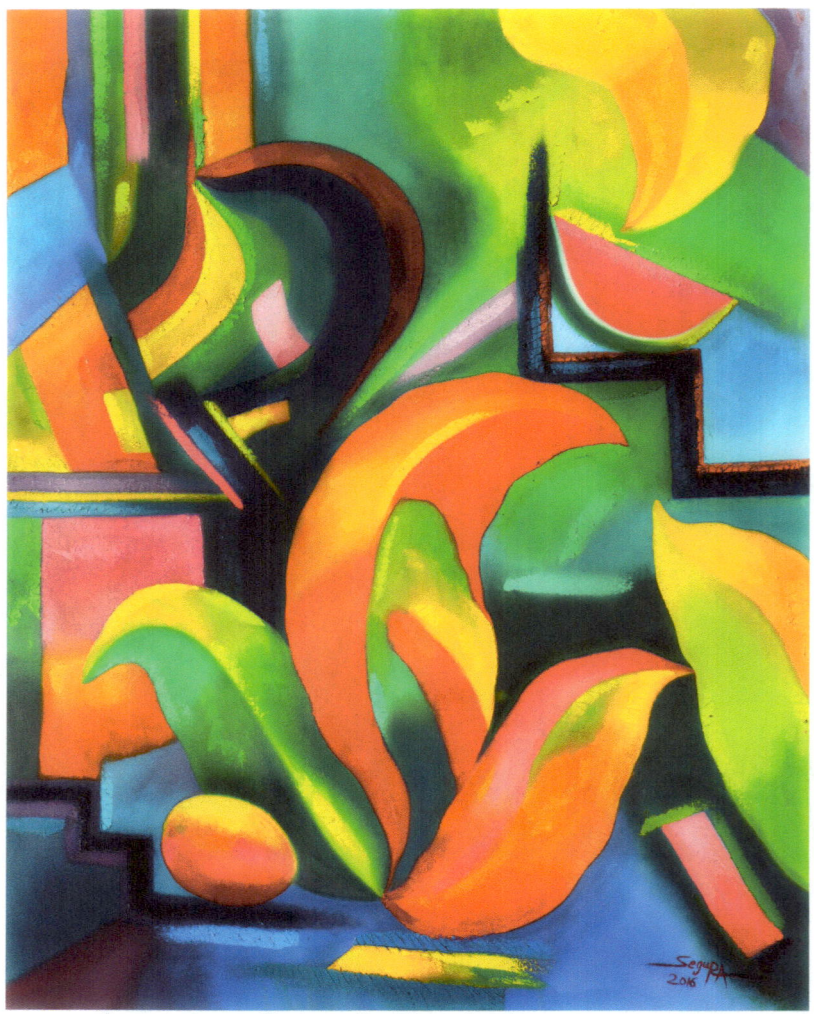

Segura : Locas Pasiones II - Oleo sobre Lienzo 50x40 p.g. 2016

LUZ SEVERINO

Nacio en República Dominicana, vive y trabaja en Martinica. 1979–1986, Estudios en la Escuela Nacional de Bellas Artes, Santo Domingo, Rep. Dom. 1988, Graduada de Ingeniería Civil, Universidad Autónoma de Santo Domingo, Rep. Dom. 1986–1987, Estudios de grabado, Liga de Estudiantes de Arte de New York, USA. 1988, Estudios de Grabado sobre metal, Novoarte, Bogotá – Colombia.

EXPOSICIONES COLECTIVAS NACIONALES E INTERNACIONALES MAS RECIENTES;

- 2013 Global Caribbean IV, Expresion Contemporanea, Little Haiti Cultural Center, Miami.
- 2012 Figuraciones Caribeñas, Palacio de la Cultura, Gosier, Guadalupe
 Global Caribbean IV, Fundación Clément, Martinica.
- 2011 OMA / Outre-mer arte contemporáneo, Orangerie du Sénat, Paris.
- 2007 ETNA, Feria de arte latino-americano, Bruxelles, Belgica

EXPOSICIONES INDIVIDUALES MAS RECIENTES;

- 2011 "Detrás del Velo", Fundación Clément, Le François, Martinica.
- 2008 "Salir del Hoyo", Museo de Arte Moderno, Santo Domingo, Rep. Dpm.
- 2007 "Rostros Inocentes", Fundación Clément, Martinica.

PREMIOS Y RECONOCIMIENTOS MAS RECIENTES;

- 2006 Medalla de plata, concurso de pinturas y esculturas, Nantes, Francia.
- 1996 Mención Especial, III Concurso Nacional de Pintura, Hoteles Barceló, Sto. Dgo., Rep. Dom.
- 1992 III Premio de grabado, XVIII Bienal Nacional de Artes Visuales, Museo de Arte Moderno. Santo Domingo, Rep. Dom.

Born in the Dominican Republic, he lives and works in Martinique. 1979-1986 Studies at the National School of Fine Arts, Santo Domingo, Dominican Republic. 1988 graduate of Civil Engineering, Universidad Autónoma de Santo Domingo, Rep. Dom. 1986-1987 Studies engraving, Art Students League of New York, USA. 1988 Studies of Engraving metal, Novoarte, Bogota, Colombia.

MOST RECENT NATIONAL AND INTERNATIONAL COLECTIVE EXHIBITIONS;

- 2013 Global Caribbean IV, Expression Contemporanea, Little Haiti Cultural Center, Miami.
- 2012 Figuraciones Caribeñas, Palace of Culture, Gosier, Guadeloupe Global Caribbean IV, Clement Foundation, Martinique.
- 2011 OMA / Outre-mer contemporary art, Orangerie du Sénat, Paris.
- 2007 ETNA, Latin American art Fair, Bruxelles, Belgium Vue d'abord

MOST RECENT SOLO EXHIBITIONS;

- 2011 "Behind the Veil" Foundation Clement, Le François, Martinique.
- 2008 "Pit Exit", Museum of Modern Art, Santo Domingo, Rep. Dpm.
- 2007 "Caras Innocents" Foundation Clément, Martinique.

MOST RECENT AWARDS AND RECOGNITION;

- 2006 Silver medal contest of paintings and sculptures, Nantes, France.
- 1996 Special Mention, III National Painting Competition, Barceló Hotels, Sto. Dgo., Rep. Dom.
- 1992 III Prize engraving, XVIII National Biennial of Visual Arts, Museum of Modern Art. Santo Domingo, Rep. Dom.

"UNTITLED"

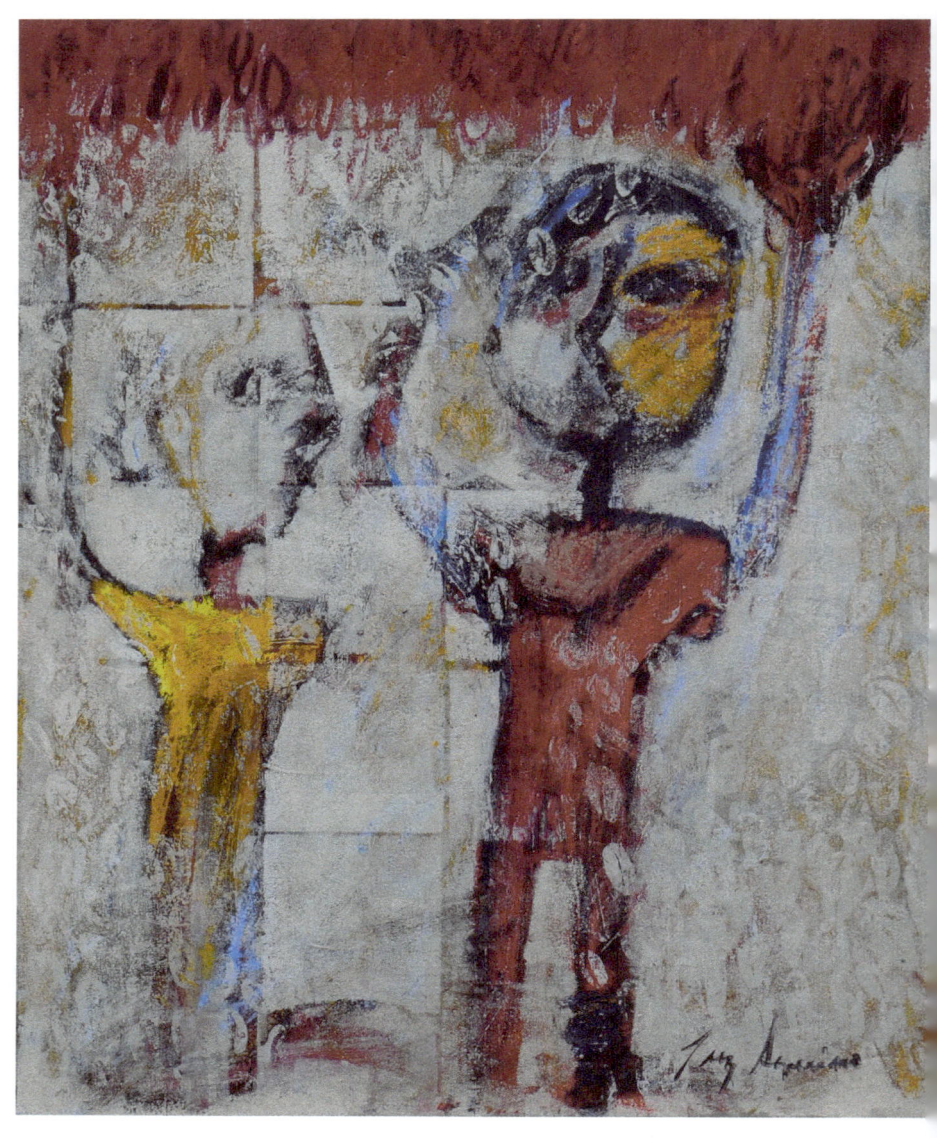

"OJALA QUE LLUEVA CAFE IX"

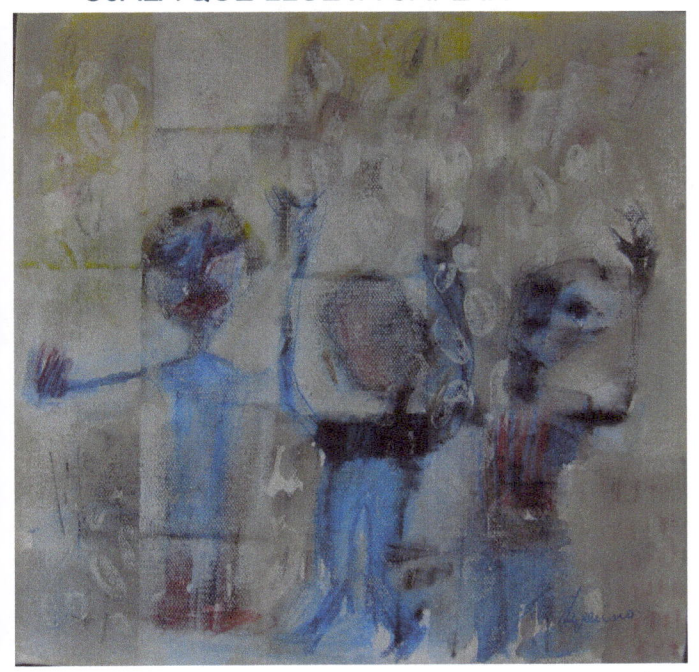

"OJALA QUE LLUEVA CAFE X"

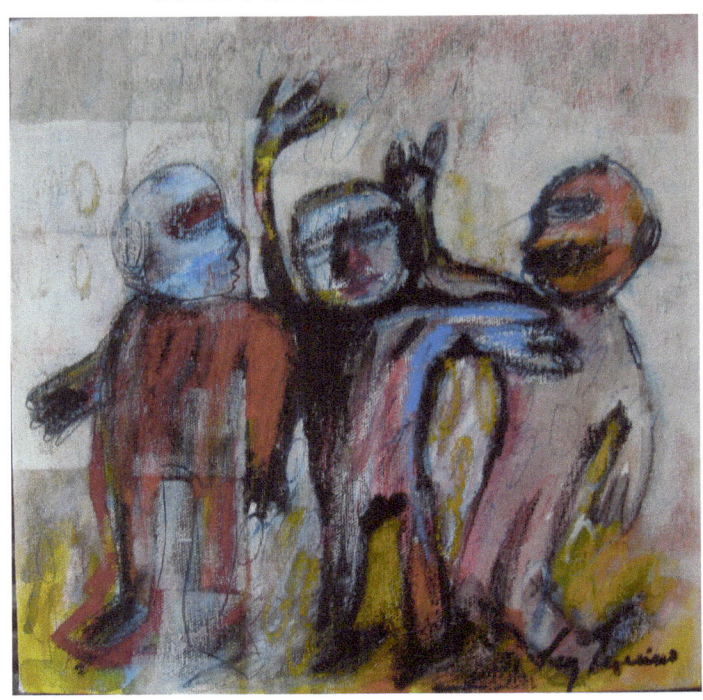

"OJALA QUE LLUEVA CAFE IV"

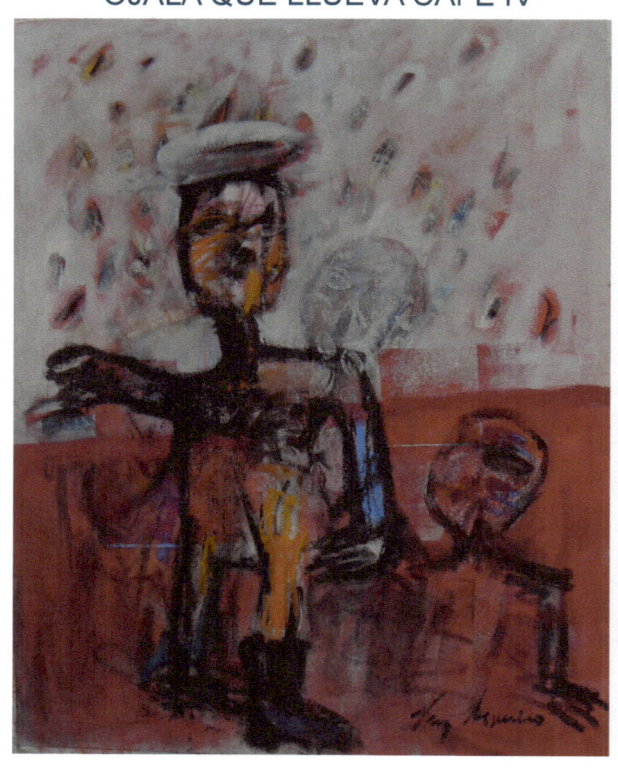

"OJALA QUE LLUEVA CAFE V"

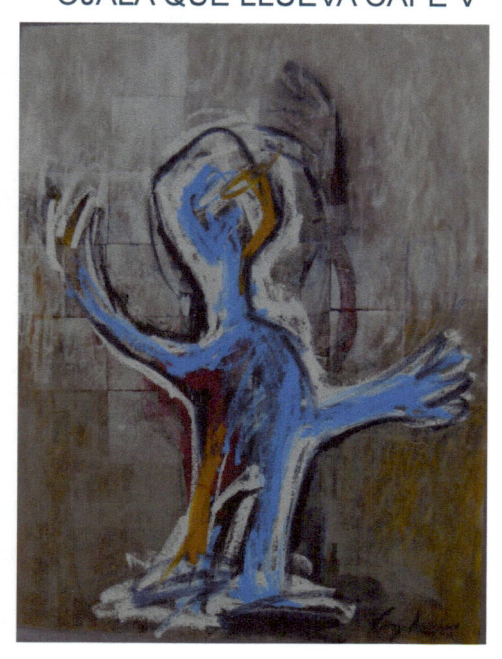

"OJALA QUE LLUEVA CAFE VI"

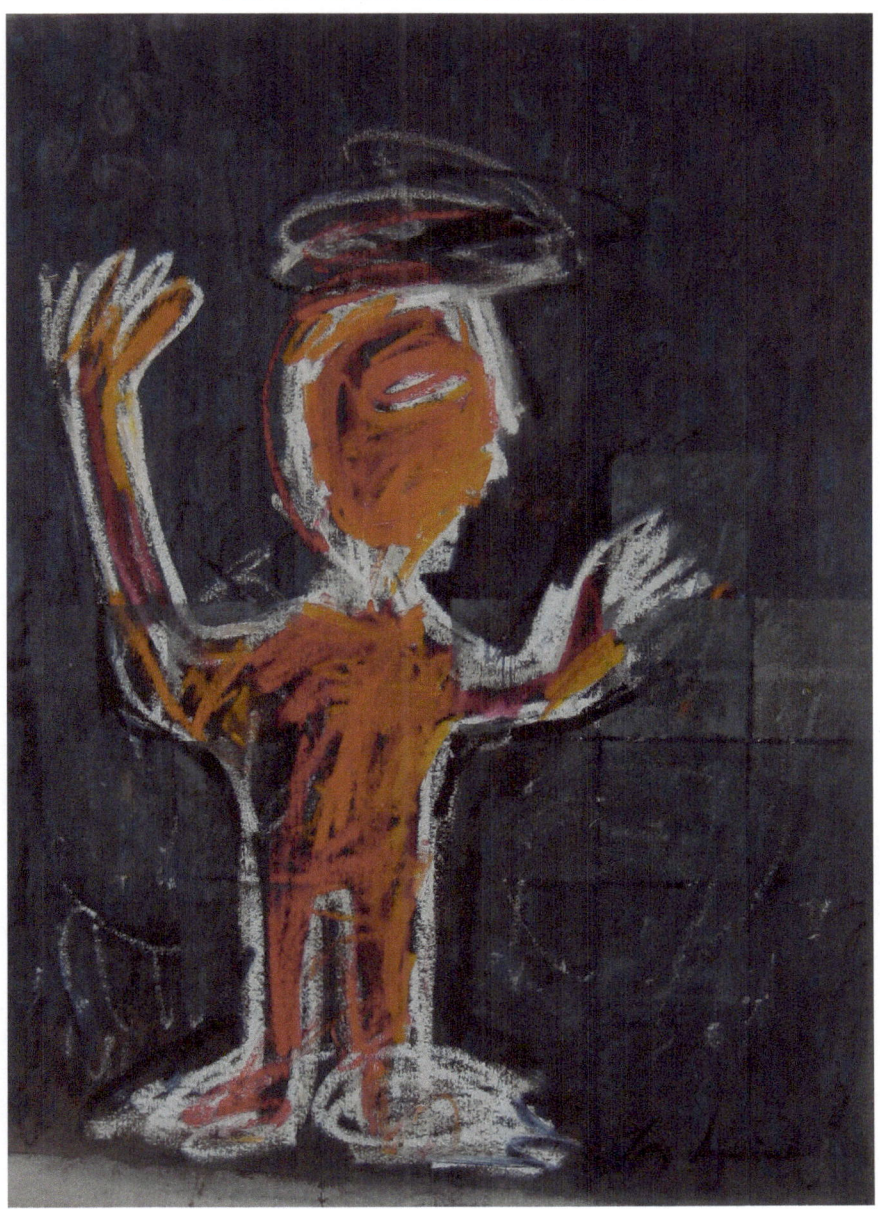

"OJALA QUE LLUEVA CAFE VII"

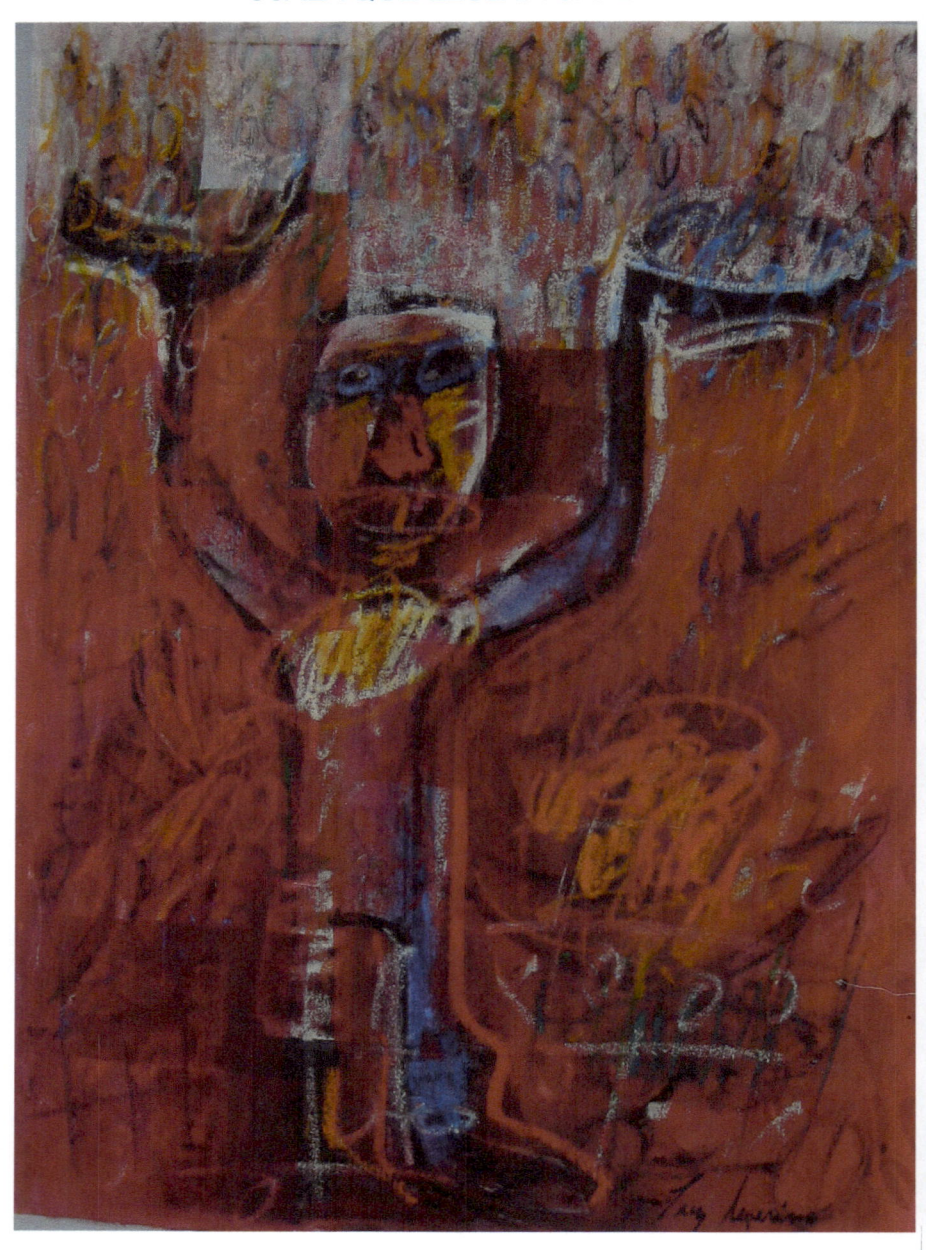

www.ingramcontent.com/pod-product-compliance
Lightning Source LLC
Chambersburg PA
CBHW040813200526
45159CB00022B/913